岳麓秦簡書迹類編

選堂

◎ 學爲僞書案

陳松長　謝計康　編著

中原出版傳媒集團
中原傳媒股份公司
河南美術出版社
·鄭州·

圖書在版編目（CIP）數據

岳麓秦簡書迹類編．學爲僞書案／陳松長，謝計康編著．— 鄭州：河南美術出版社，2022.3

ISBN 978-7-5401-5815-6

Ⅰ.①岳… Ⅱ.①陳… ②謝… Ⅲ.①竹簡文 – 法帖 –中國 – 秦代 Ⅳ.① J292.22

中國版本圖書館 CIP 數據核字（2022）第 028498 號

岳麓秦簡書迹類編

學爲僞書案

陳松長　謝計康　編著

出 版 人　李　勇

責任編輯　龐　迪

責任校對　王淑娟

裝幀設計　張國友

出版發行　河南美術出版社

　　　　　地址：鄭州市鄭東新區祥盛街 27 號

　　　　　郵編：450016

　　　　　電話：（0371）65788152

印　　刷　河南匠心印刷有限公司

開　　本　889 毫米 ×1194 毫米　1/12

印　　張　4.75

字　　數　119 千字

版　　次　2022 年 3 月第 1 版

印　　次　2022 年 3 月第 1 次印刷

書　　號　ISBN 978-7-5401-5815-6

定　　價　48.00 圓

前言

文／陳松長

『古來新學問起，大都由于新發見』，這是著名學者王國維先生在二十世紀二十年代所説的話，至今仍是至理名言，不僅作學問如此，中國書法史上的流派演繹也是如此。

清代的碑學興盛，雖得力于梁巘的卓識，鄧石如的創新，包世臣、康有爲的理論闡釋，但更受益于當時南北朝碑版的大量發現與整理，從而使碑學由覺醒走向成熟，進而與帖學分庭抗禮，成爲別開生面的書法流派。

自二十世紀初在西北地區發現漢簡以來，特別是二十世紀七十年代以來，全國各地相繼出土了數以萬計的簡帛書迹，這些簡帛文獻，生動形象地展示了戰國至魏晋時期各種筆墨的精彩。二十世紀九十年代以來，隨着簡帛學的異軍突起以及大量簡帛文獻的迅速整理出版，簡帛書法的研創已成爲書法界一種新的風尚，簡帛書風也成爲一種新的流派并且正在走向興盛和繁榮，可以斷言，簡帛書學必將逐漸成爲一個可與帖學和碑學鼎足而立的書法流派而傳之後世。

2007年入藏湖南大學岳麓書院的岳麓秦簡，是本世紀以來高校收藏和整理研究出土簡牘的第一個案例，也是國内高校直接主持簡帛文獻整理研究新局面的開始。十餘年來，我們對岳麓秦簡進行了全面的整理，并出版了《岳麓書院藏秦簡》（壹—陸卷），計劃中的最後一卷也將在近年内出版。可以説，有關岳麓秦簡的文獻整理工作已經接近尾聲，但有點遺憾的是，有關岳麓秦簡的書體研究和相關圖録的整理出版進展却相對比較遲緩，故凡有志于研創岳麓秦簡書風的書法同仁多祇能借助于已出版的大部頭《岳麓書院藏秦簡》。而且由于這種學術性資料的著録篇幅太大，且價格不菲，故很多書法愛好者祇能借助已刊布的有限的書法資料進行研創，這也是岳麓秦簡書體研究相對滯後的原因。

岳麓秦簡共有二千一百多枚不同尺寸的竹木簡，所抄録的主要是秦代的法律文獻和一些宦學教材等方面的文本。經整理，其内容可分爲『質日』（秦代的一種日志）、『爲吏治官及黔首』（宦學教材）、『占夢書』、『數』（數學計算題目集）、司法案例文書和秦代律令條文，共六大部

分。其中既有一種文獻由一位書手抄寫者，如『爲吏治官及黔首』『占夢書』等，也有一種文獻由

不同書手所抄寫者，如爲數衆多的司法案例和法令條文等。如果按照書體風格來切分，大致可區分

出近三十位抄寫的書手，他們所抄寫的秦簡墨迹顯示出非常明顯的個性特徵和相當豐富的書法風格。

應該説，岳麓秦簡是目前發現的秦簡牘書法研創價值最大的一種，因爲這批秦簡的數量多達

二千一百多枚，其書體種類衆多，書法風格非常豐富，書法研創的意義重大，故越來越受到書法界

的關注。作爲岳麓秦簡的整理者，我們有責任，也很有必要將這批珍貴的秦代墨迹根據書法研創的

需要整理出來，早日給書法界提供一份雅俗共賞、詳實可靠的臨創範本。因此，我們經與河南美術

出版社商量，將岳麓秦簡的所有墨迹按書迹進行分類，按一位書手一册的規模進行匯總和品鑒，盡

可能地編選有代表性的彩色圖版、紅外綫圖版和局部放大圖版，希望能將每位書手的書體特徵和書

法風格全面地展示給書法界同仁。爲保證選刊內容的準確性和學術性，我們在每枚簡的旁邊附有釋

文，同時在每册圖版之後都附有一篇簡短的品鑒文章，供臨創者參考。

本書的題簽是國學大師饒宗頤先生前給我們題寫的，饒先生是岳麓秦簡整理小組的顧問，他

生前一直關注岳麓秦簡的整理和研究，在九十八歲高齡的時候還欣然給此小書題簽。遺憾的是，此

書遲至今時才得以出版，真有點愧對饒先生對我們的關愛和支持。

具體負責本書編撰的謝計康是我的碩士研究生，他能在撰寫碩士論文的同時按要求出色地完成

本書的大部分編選工作，實在難能可貴。

如果説本書能在一般純供臨摹用的書法資料中獨具一格的話，那就主要歸功于河南美術出版社

的各位同仁，其中特別要感謝許華偉先生的大力支持，更要感謝谷國偉項目組的辛勤付出，是他們

的精心編排和非常專業的編輯水準，使此書得以面世。

时在庚子正月

凡 例

一、本書根據不同書手的書寫風格，從岳麓秦簡中精選出二十枚簡片完整、字迹清晰的簡。因以展示書手墨迹爲主，故内容的連讀性就不可避免地被弱化。如需參考完整的篇章，可參考已出版的《岳麓書院藏秦簡》。

二、本書圖版分爲以下三部分：紅外綫原大的編聯圖版、紅外綫單枚簡的原大圖版、紅外綫放大至兩倍及四倍的圖版。

三、所有圖版中的簡下端附注其原始編號，兩枚以上的殘簡拼綴者，則同時注明殘簡的原始編號。

四、本書釋文使用繁體字竪排，盡可能采用通行字體，個别特有字形則隸定處理。

五、關於釋文中所使用的符號：（ ）表示異體字、假借字的正字；□ 表示未能釋出的字；● 表示原文中的圓形墨點；＝ 表示原文中的重文、合文符號；（？）表示釋文不確定；乚表示原簡中鈎形符號；［］表示衍文；可根據上下文義判斷爲某字者，則在字外加□。

六、附録中拼音檢索表按釋文讀音編制，文字後所標注的數字爲其在本書中紅外綫單枚簡的四倍圖版所在頁碼。

七、考慮單枚簡與其他簡内容不連續，故釋文不再句讀。

八、《〈學爲僞書案〉書法風格分析》所選例字均出自《學爲僞書案》篇，但例字所在的簡可能限于篇幅未能收録本書，特此説明。

目録

《學爲僞書案》簡介

《學爲僞書案》選自《岳麓書院藏秦簡（叁）》中的第三類法律案例。共二十七枚木簡，簡長二十三厘米左右，寬零點八厘米左右。這批簡不見編聯的痕迹，簡中文字緊靠上、下兩端書寫，不留天地頭。其内容是一個名叫『學』的十五歲少年，僞造『五大夫將軍馮毋擇』的私信，冒充馮毋擇的兒子進行詐騙的案例。

本册選《學爲僞書案》中字迹較清楚的簡，盡量保留簡牘的原貌，并輔之以不同放大倍數的圖像展示，再附以釋文以方便讀者研習。前面附有簡牘編聯復原圖，以便讀者瀏覽整篇的章法，篇尾附有對其書法特征進行分析的短文，以供大家參考。

地利田令爲公産臣老癸與人出田不齎（齎）錢糧顥（願）丞主叚（假）錢二萬貪（貸）

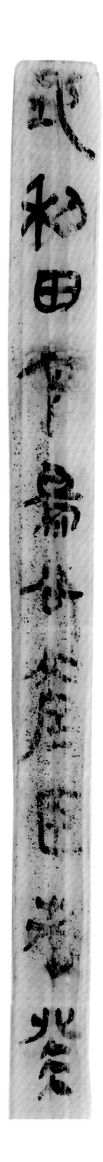

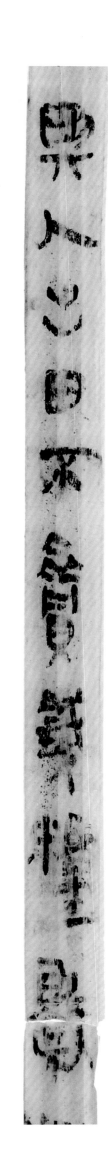

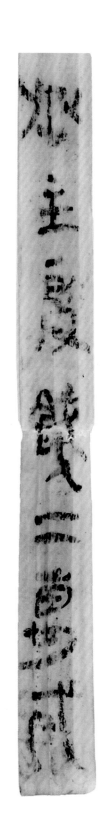

資用去環（還）歸有衣資用乃行邦亡●問學撟（矯）爵爲僞書 時 馮

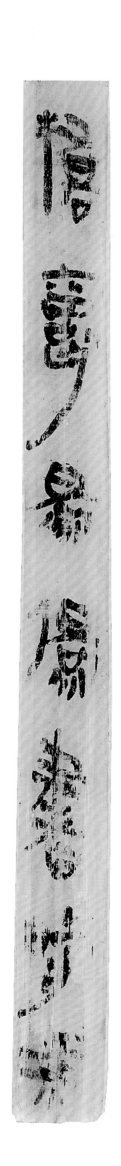
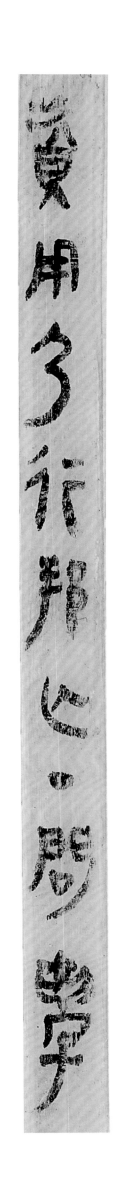
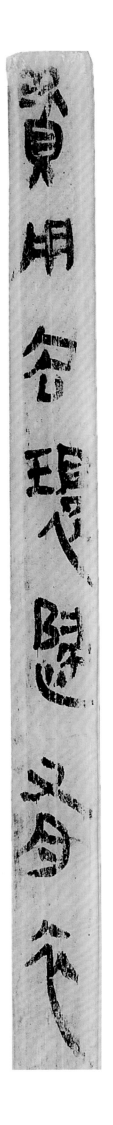

害聲聞乚學父秦居貲吏治秦以[故]數爲學怒苦姆（耻）之歸居室心不

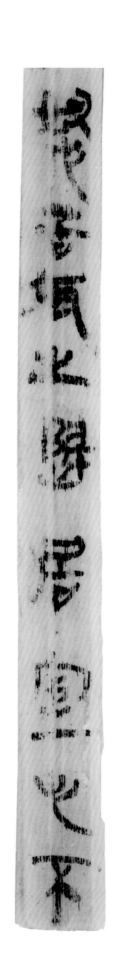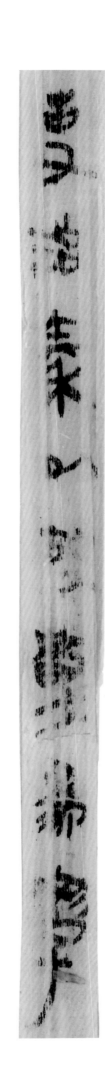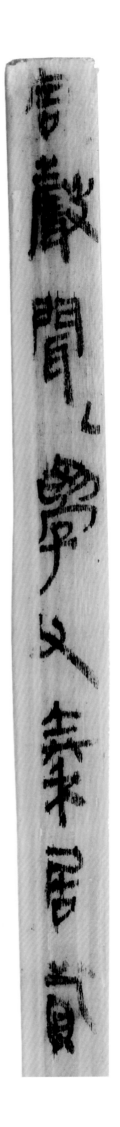

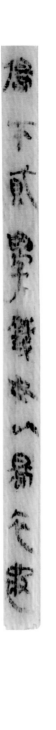

行邦亡且不﹂辟（辭）曰吏節（即）不智（知）學爲偏不貣（貸）學錢毋（無）以爲衣被

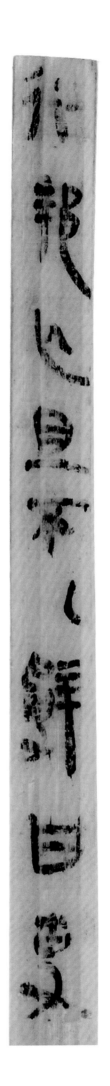

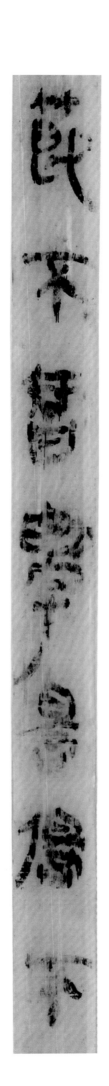

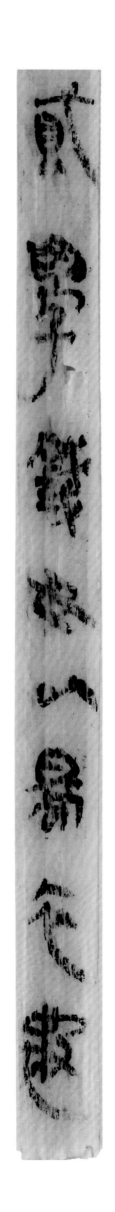

毋擇[爵]五夫夫[將]軍學不從軍年十五歲它如辤（辭）

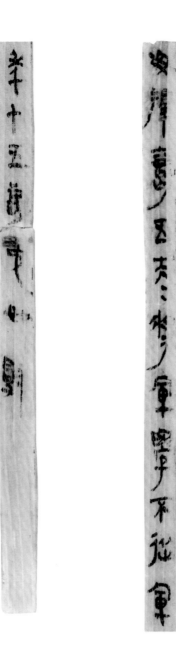
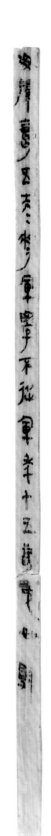
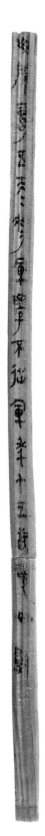

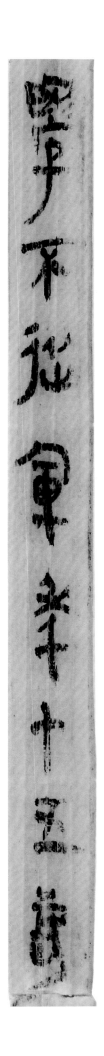

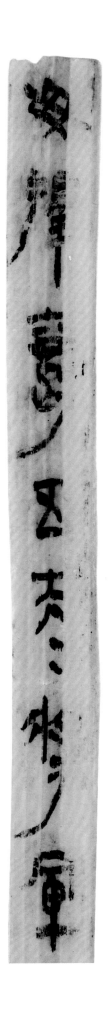

學吏節（即）不智（知）學爲僞書不許貣（貸）學錢退去學學即道胡陽

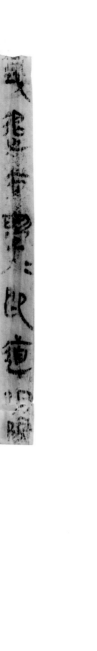
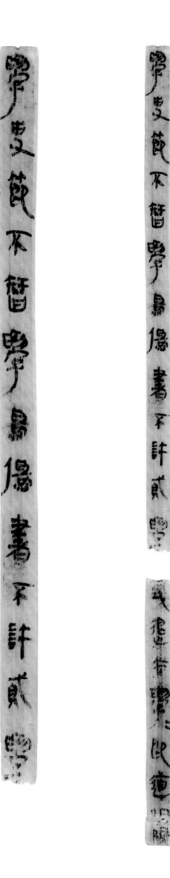
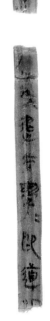

0471
0328
殘708

14

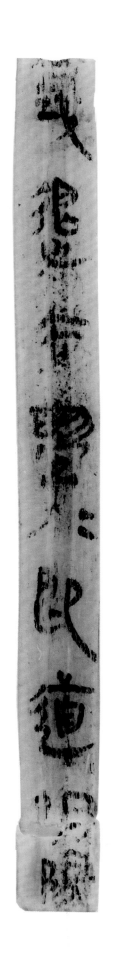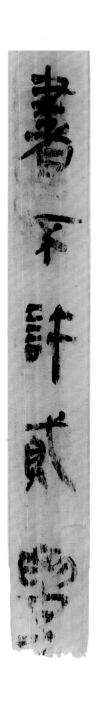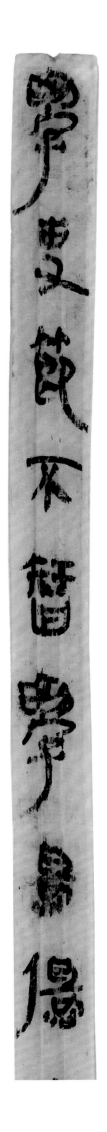

書繒所自謂馮將軍毋擇子與舍人來田南陽毋擇

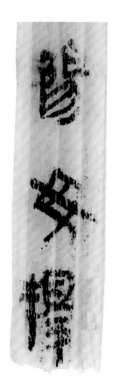

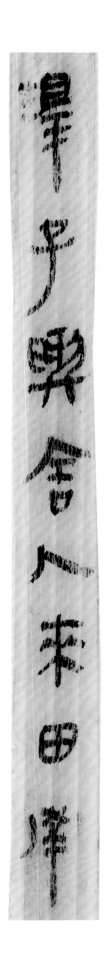

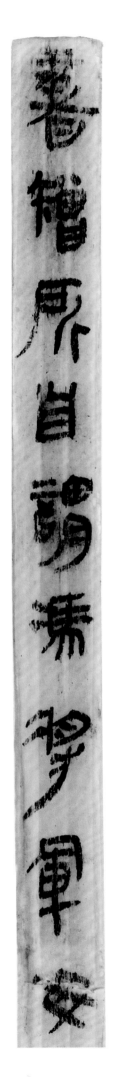

敢昧（昧）死謁胡陽公丈人詔令癸出田南陽因糧食錢貰（貸）以爲私∟癸田

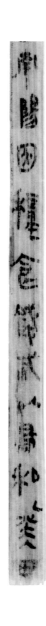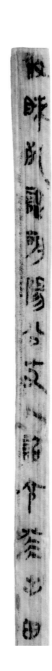

0477

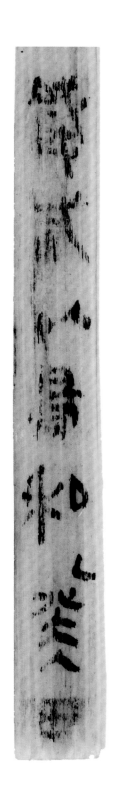
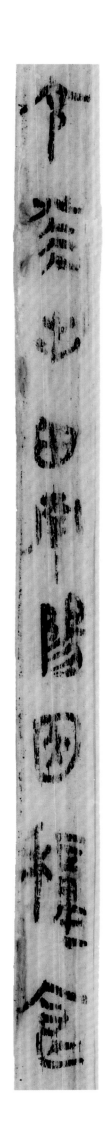
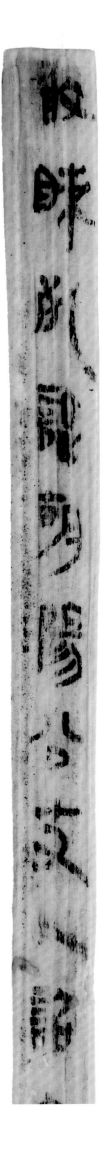

樂即獨撟（矯）自以爲五夫夫馮毋擇子以名爲僞私書問矰欲貣（貸）錢

0478

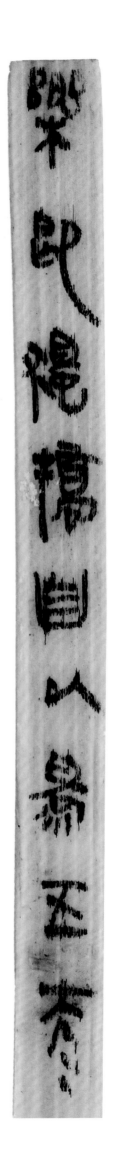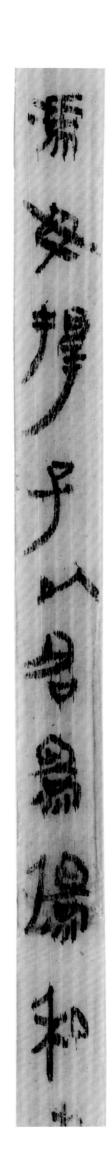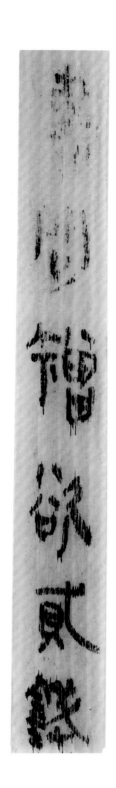

段（假）子它如繒●視癸私書曰五夫夫馮毋擇敢多問胡陽丞主聞南陽

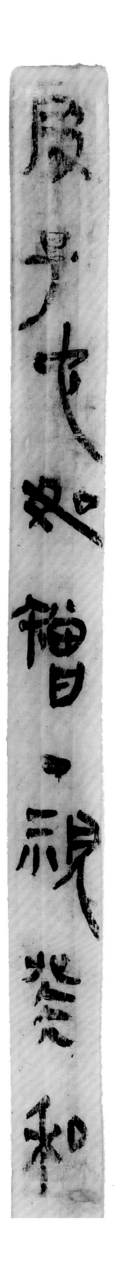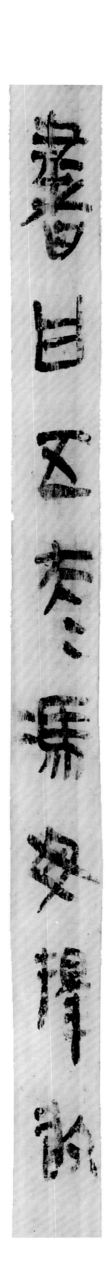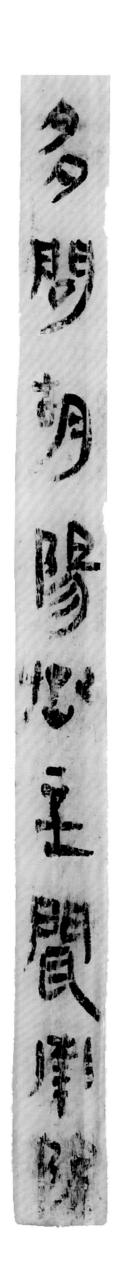

食支卒歲稼孰（熟）倍賞（償）勿環（還）環（還）之毋擇不得爲丞主臣走丞主與胡

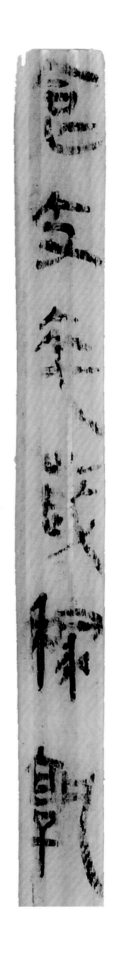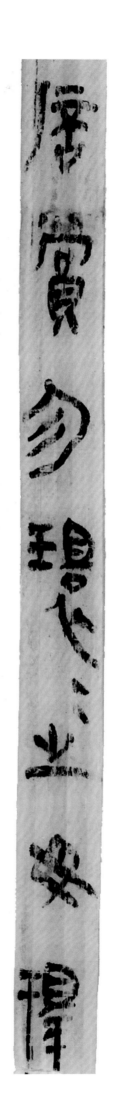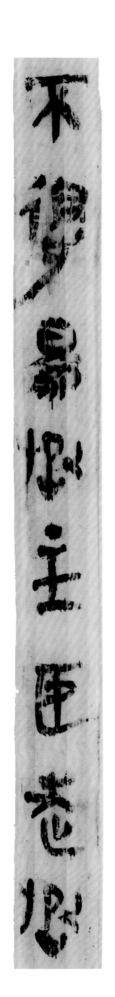

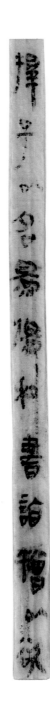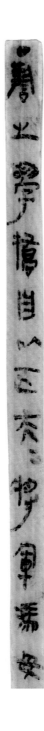

● 鞠之學撟（矯）自以五夫夫將軍馮毋擇子以名爲僞私書詣繒以欲

1044

26

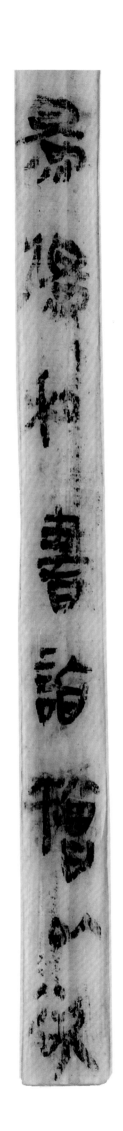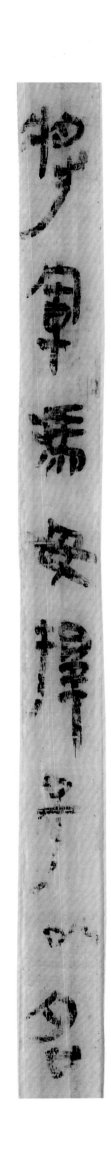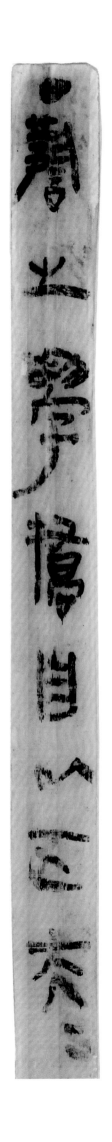

廿二年八月癸卯朔辛亥胡陽丞唐敢㵸（讞）之四月乙丑丞矰曰君子子癸詣私

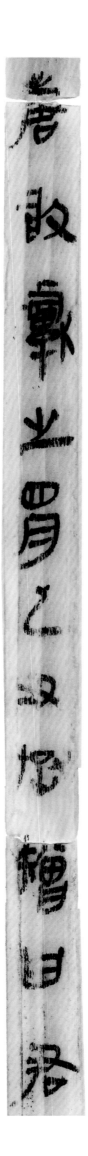

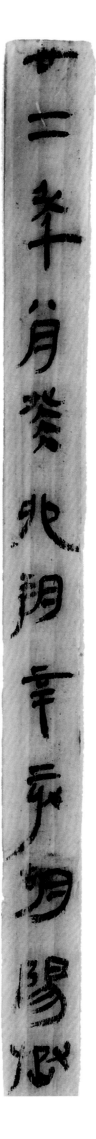

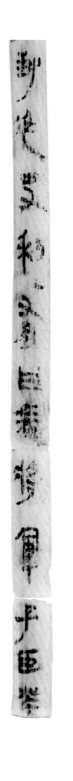

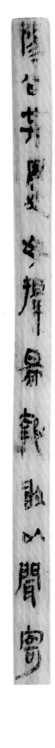

陽公共憂毋擇爲報敢以聞寄封廷史利𠃊有（又）曰馮將軍子臣癸

J10

J11-1

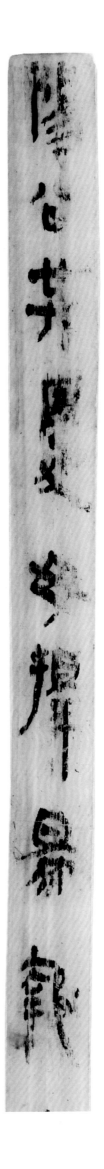
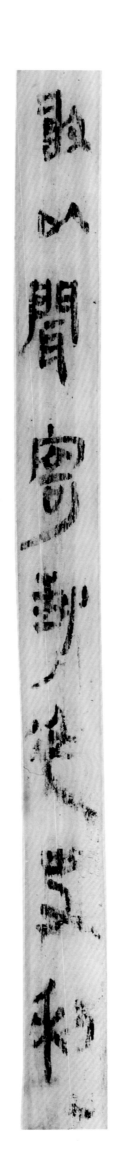
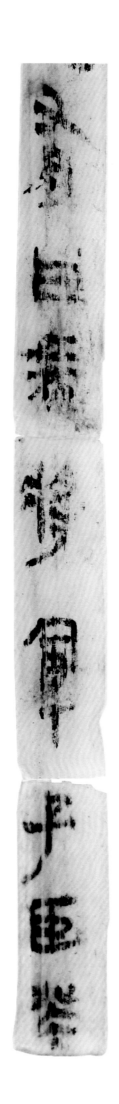

謂[癸]非馮將軍子癸居秦中名聞以爲不

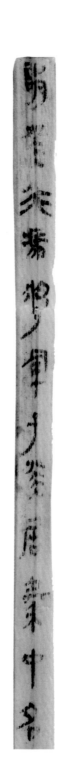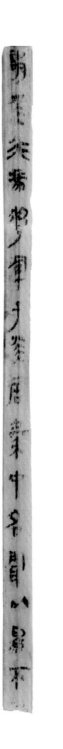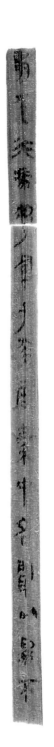

即獄治求請（情）●癸曰馮將軍毋擇 叚 （假？）毋擇舍（捨）妻毋擇 令

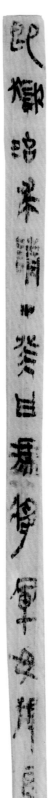

1088
2184

34

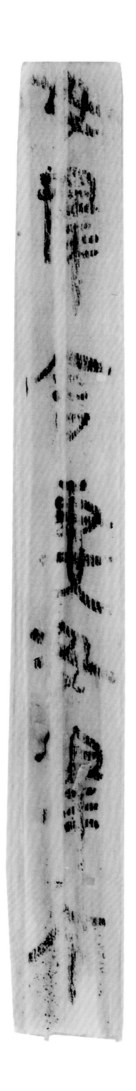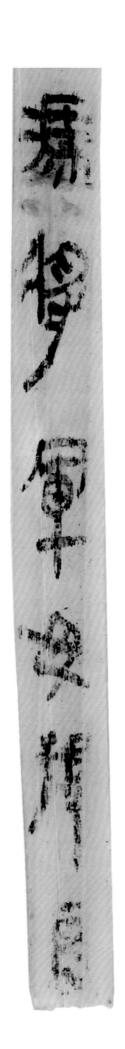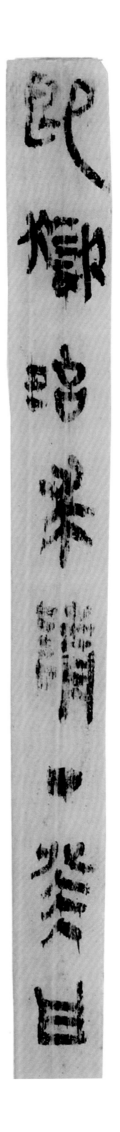

有（又）撟（矯）爲私書自言胡陽固所�187（詑）曰學實馮毋擇子新壄（野）丞主已（已）

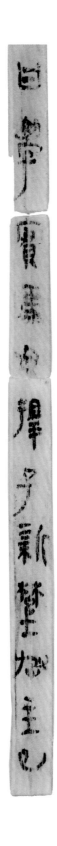

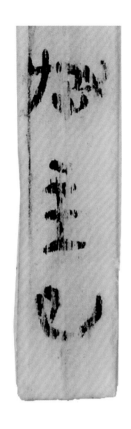
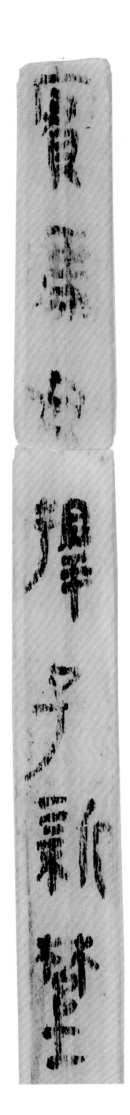
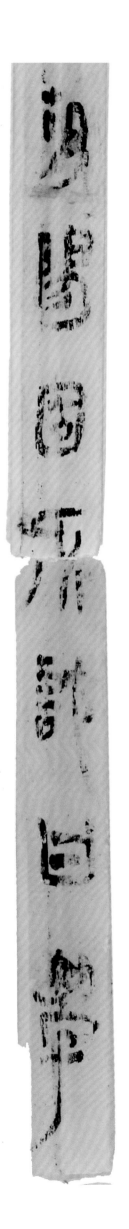
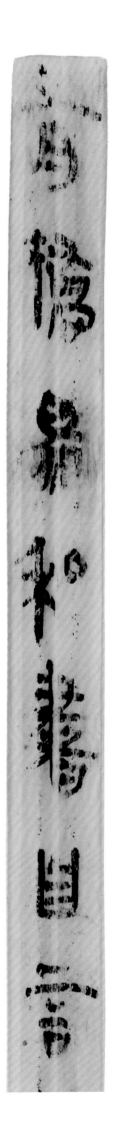

胡陽少內以私印封起室把詣于

薔幸其買（肯）以威貣（貸）學錢即盜以買

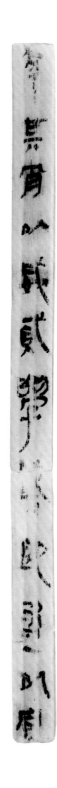

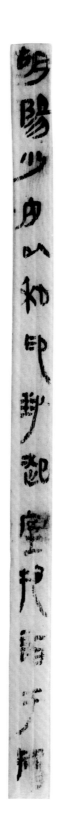

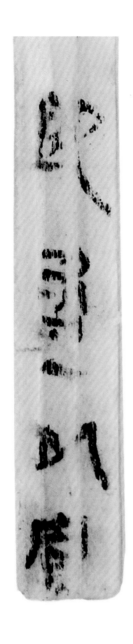
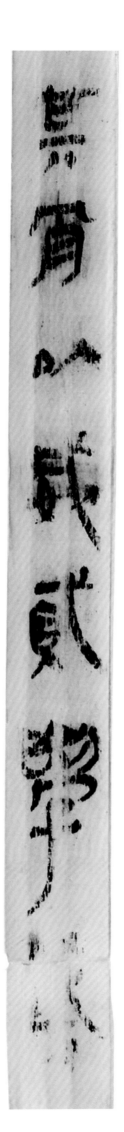
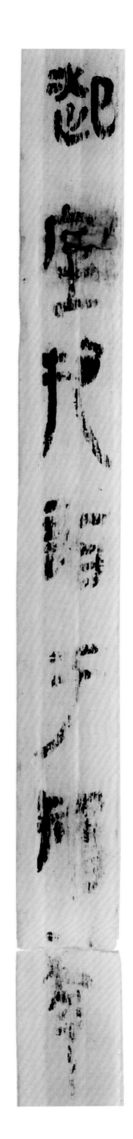
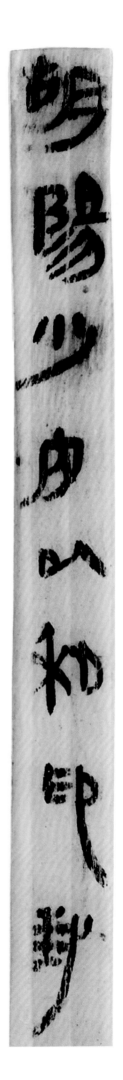

□癸穜（種）姓雖賤能[權]任人有（又）能下人顥（願）公詔少[吏]勿令環（還）●今

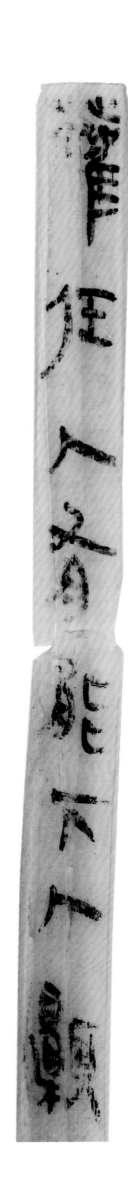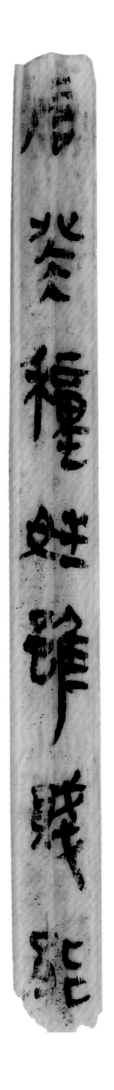

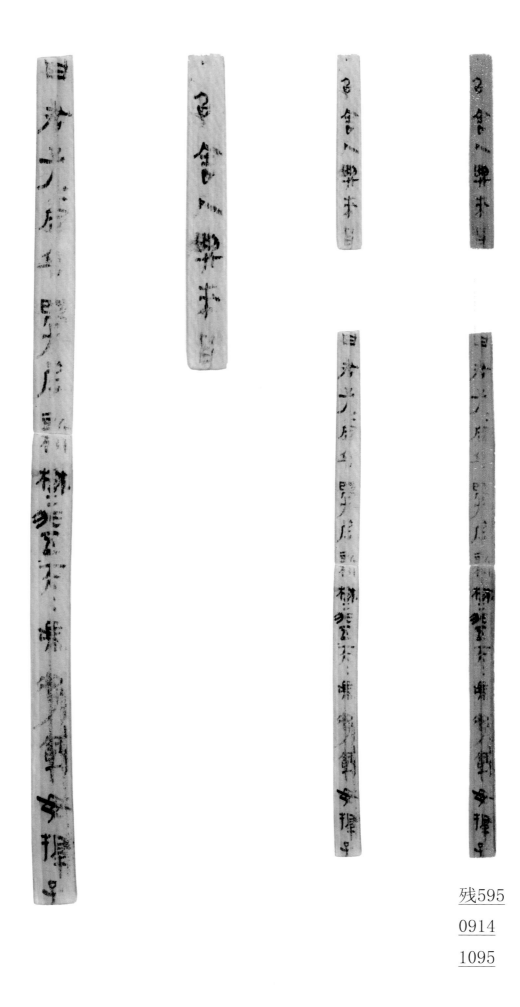

□召舍人興來智〔知〕曰君子子〔定〕名學居新樧（野）非五〔夫〕〔夫〕〔馮〕〔將〕軍毋擇子

殘595
0914
1095

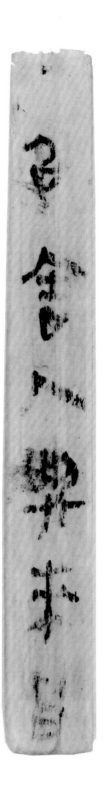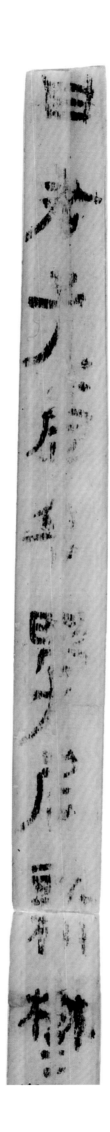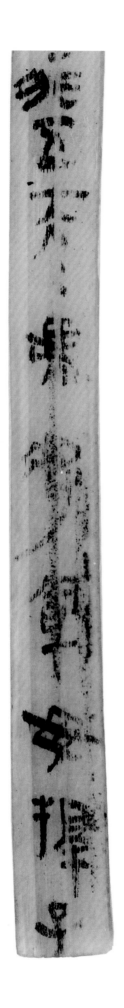

一、筆畫用筆

（一）橫畫

之（2186）

軍（0473）

許（0471）

該篇文字的筆畫書寫較方硬，橫畫多爲逆鋒方起筆或斜切起筆，其收筆自然提筆出鋒，較少出現『雁尾』的筆畫特點。『之』字最後一筆橫畫的書寫順接上一筆斜畫的用筆引帶而出，橫畫似斜切起筆，折鋒後鋪毫而行，至收筆時停駐筆鋒，自然提筆出鋒。此橫畫的綫條較扁平，不見綫條的波動。『軍』字中出現了多條橫畫，其起筆時落筆較重，還可看到起筆斜切而下的痕迹。上部分的橫畫多與其他筆畫組合，所以收筆時或筆鋒輕頓，或回鋒順接下一筆的書寫；下部分的橫畫不受限制，其收筆是在書寫過程中逐漸提筆，至最後提筆出鋒的。『許』字左側部首中橫畫排疊，其斜切起筆後折鋒而行，行筆短促，收筆停頓後又緊接着去書寫下一筆橫畫，此部分中的橫畫組合呈片狀的有序排疊。右側部首中的橫畫起筆斜切

而下，落筆較重，折鋒後逐漸提筆出鋒，完成書寫，其形似錐形一般銳利。

（二）豎畫

用（0407）

辛（1649）

聞（J10）

竪畫的書寫比較簡單，逆鋒起筆後引而下行，隨行筆的延伸，筆鋒也逐漸被按壓。『用』字中的三筆竪畫用筆大致相同，皆是逆鋒圓起筆後引而下行，但由于手勢發力的不同，綫條所呈現的粗細變化也不盡相同。其收筆時停駐筆鋒，漸而中鋒提筆出鋒寫就。『辛』字最後一筆竪畫的書寫雖不是一瀉千里，但可見書手書寫的暢快之勢。竪畫起筆後引而下行，逐漸按壓筆鋒，綫條表現可謂『沉着痛快』。在收筆時提筆而出，不見筆鋒踪迹。『聞』字『門』部中的竪畫形態受書寫手勢的影響出現彎折，其左側竪畫逆鋒起筆後鋪毫下行，行筆中逐漸提筆，收筆時出鋒彎出；右側竪畫逆鋒圓起筆後同樣鋪毫下行，行筆圓潤，收筆時提筆中鋒而出。『耳』部中的最後一筆竪畫在起筆後按壓筆

鋒下行，中鋒尖出。

（三）轉折

田（0473）

貸（0478）

獨（0478）

此篇的轉折多以圓轉之筆來處理，或轉折處駐筆調鋒而下，或直接轉筆鋒而書，較少見到方折的筆畫。『田』字的轉折呈外圓內方之形，其在橫畫寫好後停駐筆鋒，提筆調鋒而下，豎畫提筆以圓轉的弧形書寫，收筆略尖出。此轉折結構的書寫并非流暢婉轉，但使字形結構更加挺立。

『貸』字轉折處的圓轉用筆，使得空間安排對比明顯。其中『貝』部轉折以圓轉之筆寫成，在橫畫寫成後筆鋒直接圓轉而下，與右邊的部首相繞，使得中部空間收緊，文字的空間布白更顯靈動。『獨』字中的轉折更顯誇張，直接被斜繞書寫成圓轉的筆畫。通過此誇張的用筆來擠壓空間，加強疏密對比。從此用筆結構可以看出書手書寫時手勢的連貫，和對筆畫有一些簡省，合并的書寫。

（四）斜畫

書手對斜畫的處理方式多樣，有『勿』字鬆動的線條，也有『來』字堅挺的線條。『勿』字整體線條鬆動，不見筋骨，字形結構較柔和。其斜畫在逆鋒圓起筆後向左伸展書寫，行筆中線條表現不穩定，稍有波折，但

勿（0913）

來（0473）

癸（0477）

粗細變化不大。『來』字左右兩個方繞的斜畫形成了明顯的粗細對比，且線條堅挺有力。左繞斜畫從豎畫中起筆，提筆以筆尖寫就，收筆時直接提筆而出；右繞斜畫同樣在豎畫中起筆，起筆後折鋒鋪毫寫下，左右兩個方繞的停駐，從右上角提筆尖出。『癸』字中線條書寫較柔和，起筆後折鋒向左下方行筆，運筆短促，翻轉筆鋒後繼而從筆畫中段書寫右繞斜畫，此斜畫逆鋒圓起筆後向右行筆，線條較圓潤、厚重。右繞斜畫筆觸雖短，但書手對線條的把握還不穩定，存有波折。最後一筆收筆停駐筆鋒，再提筆調鋒向右方出鋒。

（五）點畫

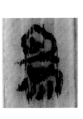

欲（0478）

馮（1044）

爲（0478）

此篇中點畫的書寫形態偏點狀，線質較零碎。在一些空間組合中被誇張地表現出來。『欲』字中點畫為逆鋒圓起筆，隨勢而下，收筆急促，直接提筆出鋒，不見一絲沉着的書寫狀態。書手對于點畫的安排較鬆動，上

面兩筆點畫呈豎勢發展，拉長了整個字體的縱勢。『馮』字中前兩筆點畫近似菱形，其用筆尖入尖出，祇在綫條中段按壓發力。下部的四筆點畫用筆也較隨意，點畫隨手勢書寫，緊接着提筆出鋒，在收筆的筆鋒中還可看到對下一點畫的引帶、牽絲。隨着書寫，點畫也漸變沉着。『爲』字中點畫偏偏平狀，其點畫爲逆鋒方起筆，折鋒後向下逐漸提筆出鋒，依照上半部的字形結構來安排這些點畫，大致呈弧形包圍式。點畫的書寫并未拉伸字形縱勢的結構，反而使字形更團攏。

二、結構

（一）獨體字

少（2006）

言（1646）

臣（2183）

此篇中書手用筆以圓轉爲主，運筆手勢靈活，在空間營造中多見虛實的對比，使得結構多樣，獨體字的形態也隨着手勢的變化出現不同的走勢。『少』字四筆皆以圓潤的綫條寫就，最後一筆斜畫的起筆在點畫的右側，使上部空間更顯緊實，隨後向左下方行筆。整個文字的重心居中，上下兩部分空間形成了疏密對比。『言』字筆畫排布勻稱，且相互間可見『筆斷意連』之意。整個文字呈方形，但書手拉長了第二筆橫畫，撐開文

字空間，同時縮短其他筆畫，使文字又有縱勢字勢，爲文字營造出虛實的空間對比。『臣』字的字勢爲縱勢發展，書手利用文字本身的筆畫結構，壓緊左部的密閉空間，與右半部開放的筆畫結構形成虛實對比，使字于平正中見活潑。

（二）左右結構

矰（0882）

謂（0473）

新（2182）

該篇中左右結構的文字在空間安排上存在着聚散關係，書手有意縮寫空間在方正的外輪廓中有着流動而靈活的態勢。『矰』字的部首結構被重新組合，『矢』部在書寫中有意控制大小，爲右半部預留空間。『曾』字上下兩部分被分離開，上半部緊貼『矢』部，使文字結構巧妙，打破了平正的空間組合。『謂』字也是此種結構組合，更好地表達出手勢與文字結構的結合。其『言』部同樣縮寫，舒展右半邊部首，最後『月』部隨手勢向左彎曲，填補左邊空間，使文字又圓融于同一空間。『新』字結構的組合受偏旁形態的限制，沒有過度地重組，但在平實中很好地作出了兩部分空間的聚散搭配。其左邊偏旁的筆畫以圓潤的綫條寫就，在收筆時謹慎收鋒，使得左邊偏旁中部收緊，爲右邊偏旁留出了弧形空間。其右邊『斤』

部也以弧形結構書寫，且與左邊分隔一定空間，形成呼應，使整個文字更顯舒朗。

（三）上下結構

賞（0913）

樂（0478）

學（0471）

本篇中文字結構多樣，上下結構的文字以修長形態爲主，文字重心居中。『賞』字上下結構較勻稱，中間的『口』部被縮寫，使得文字的中部空間虛空，上下搭配的部首把它包圍在其中，略有形方意圓的書寫態勢。『樂』字兩部分的結構似有『貌合神離』之態，其上部筆畫緊密結合在一起，下部的『木』部承接其下，筆畫不作誇張地伸展。其上下兩部分的筆畫有搭接也有分離，使得空間結構在靜態中有着傾斜的動態。『學』字形態修長，下部中『子』部被誇張地拉長，上部筆畫在手勢的連綿中團攏，增加了文字上半部分的視覺重量。而最後一筆拉長的斜畫爲文字延伸空間，減弱了頭重腳輕的壓迫之感。

（四）包圍結構

道（0328）

問（0407）

因（0477）

本篇中包圍結構的文字空間處理較平和，且整個文字的外輪廓呈圓轉之勢。『道』字中『首』部的排布較平和，『辵』部中的點畫走勢順接『首』部輪廓，筆路向右下方行筆，其最後一筆拉開了與『首』部的空間，使整個文字的中宮收緊，從而使文字的重心居中。『問』字整體有向左的圓轉之勢，『門』部中的兩筆豎畫隨書寫手勢向左圓轉行筆，使得左半部的空間較平正，右半部的空間較靈動，增加了包圍結構中空間的靈活動態。『因』字屬全包圍結構，其外輪廓上平下曲，呈橢圓之形，而這種結構與用筆也是書手對『口』形結構的習慣寫法。『因』字中的『大』部在密閉空間中以斜嶗點畫連貫書寫，平添了文字的活躍之態。